# Introduction

*Bienvenue dans ce livre dédié à la peinture au couteau et à l'huile.*

*Lors de mes ateliers, on m'a fréquemment interrogé sur les techniques, astuces et conseils pour maîtriser la peinture au couteau. Bien que cette méthode, avec ses textures uniques et ses effets saisissants, puisse paraître intimidante au début, un peu de pratique et de patience suffisent pour en faire une source inépuisable de créativité.*

*Que vous soyez débutant ou que vous cherchiez à perfectionner votre technique, vous trouverez ici des informations pratiques et des réponses claires pour vous aider à progresser.*

*J'espère que ce livre vous inspirera et vous encouragera à explorer toutes les possibilités qu'offre la peinture au couteau et à l'huile. N'hésitez pas à expérimenter, à vous tromper, et surtout, à vous amuser dans votre processus de création.*

*Bonne lecture et bonne peinture ! Célinne.*

## Table des matières

*Introduction* .................................................................................................. 1
1. Peindre à l'huile ...................................................................................... 4
1.1 Les trois règles fondamentales pour la peinture à l'huile. ............ 4
1.1.1 Pourquoi appliquer une couleur de base sur la toile ? ............ 6
1.1.2 Comment appliquer une couleur de base ................................ 7
1.2 Les différents types de peinture à l'huile ....................................... 9
1.3 Les huiles ........................................................................................ 15
2. Les Médiums ......................................................................................... 18
2.1 À quoi sert un médium ? ............................................................... 18
2.2 Les médiums maison ..................................................................... 18
2.3 Les médiums dans le commerce ................................................... 20
3. La peinture au couteau ........................................................................ 23
3.1 Choisir le bon couteau de peinture .............................................. 23
3.2 Comment tenir un couteau à peindre ? ....................................... 26
3.3 Comment charger mon couteau ? ................................................ 28
3.4 Que peut-on faire avec un couteau ? .......................................... 29
4. Et maintenant, commençons à peindre ! ........................................... 31
4.1 Thème principal de votre tableau ................................................ 31
4.2 Le croquis (facultatif) .................................................................... 32
4.3 Définir les valeurs (ombre et lumière) ......................................... 34
4.4 Définir la tonalité et les couleurs de son tableau ....................... 36
**Cercle Chromatiques à découper** ...................................................... 39
4.5 L'arrière-plan .................................................................................. 42
4.6 Le 2nd plan ..................................................................................... 44
4.7 Le 1er plan ...................................................................................... 48
4.8 Les détails ....................................................................................... 52
5. Les glacis .............................................................................................. 56
5.1 Comment cela fonctionne ? .......................................................... 56
5.2 Matériaux nécessaires ................................................................... 58
5.3 Comment procéder ? ..................................................................... 58
6. Quelques conseils pratiques ............................................................... 60
**8. Voici les sites où je me procure mes fournitures, pigments et peintures 72**

NB : On dit que la peinture à l'huile siccative, car elle durcit au contact de l'oxygène (oxydation lente) mais ne s'évapore pas, donc ne sèche pas comme la peinture acrylique qui contient de l'eau. Dans ce livre, j'utiliserai parfois sécher au lieu de siccativer. Mon objectif est de rendre le contenu aussi clair et accessible que possible.

# 1. Peindre à l'huile

## 1.1 Les trois règles fondamentales pour la peinture à l'huile.

**Gras sur maigre** : chaque couche de peinture doit être plus grasse que la précédente, ce qui signifie qu'elle sera plus riche en huile, afin que l'adhérence soit solide et durable.

Sinon, vous aurez des craquelures sur votre tableau et un détachement de peinture.

Ci-dessous, craquelure dû au non-respect de la règle du Gras sur maigre.

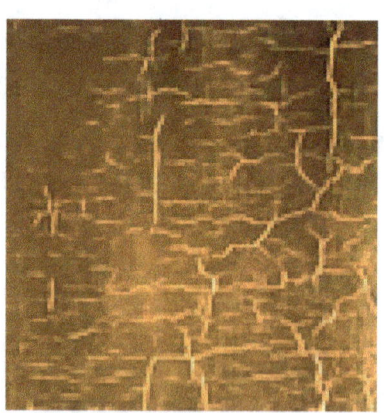

## Comprendre la règle du gras sur maigre par un schéma simple

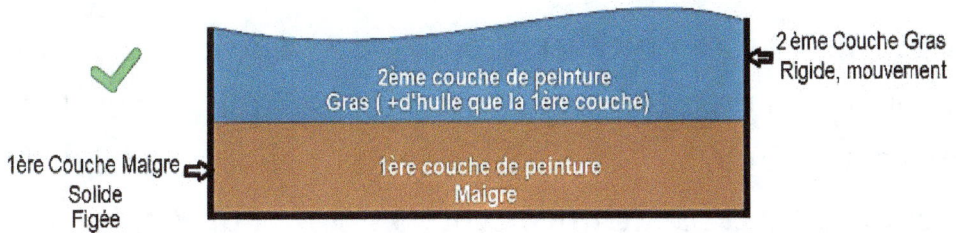

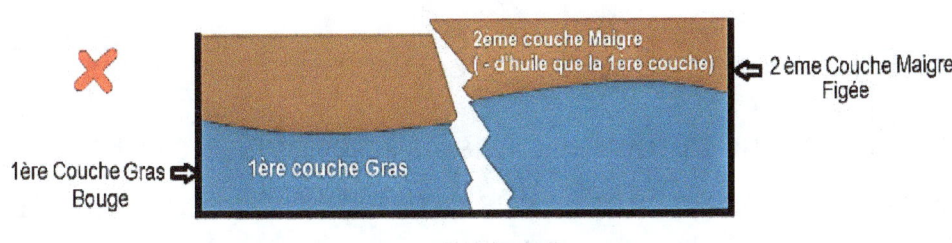

**CRAQUELURE**

**Préparez sa toile** : avec une couche de Gesso fine ou colle de peau de lapin (naturelle) après séchage complet (24 h), un petit ponçage afin d'améliorer l'adhérence de la peinture. Cela permet de sceller la surface, de favoriser l'adhérence et de modifier la porosité de votre toile.

**Appliquer une couleur de fond** : cette technique s'appelle l'imprimatura, utiliser une peinture transparente grâce au mélange peinture à l'huile + essence de térébenthine à 80%. On peut également utiliser du Liquin original, c'est ce que j'utilise.

1.1.1 Pourquoi appliquer une couleur de base sur la toile ?

Appliquer une couleur de base ou de fond sur votre toile apportera beaucoup plus de puissance (lumière, contraste, etc.) à votre tableau.

Choisir une couleur de base adaptée à votre composition peut renforcer l'harmonie chromatique (cf. p. 39-40) de votre peinture.

Par exemple, un fond chaud comme un rouge ou un orange peut enrichir une scène de coucher de soleil, tandis qu'un fond froid comme un bleu ou un vert peut être idéal pour une scène marine ou un paysage hivernal.

Cette couleur de base peut transparaître légèrement à travers les couches de peinture et ajouter une profondeur subtile à votre œuvre.

Appliquer une couleur de fond sur votre toile est aussi une excellente manière d'éviter les petits trous blancs. Peindre directement sur une toile blanche peut laisser des zones non couvertes. En ajoutant un fond coloré, vous masquez ces petits espaces blancs, même si les couches de peinture suivantes ne sont pas parfaitement uniformes.

### 1.1.2 Comment appliquer une couleur de base

Sélectionnez une couleur qui complète la palette de votre future peinture.
Prenez en compte l'ambiance et l'atmosphère que vous souhaitez créer.
Diluez la peinture avec de la térébenthine ou un médium pour peinture à l'huile (accélérer la siccativation).

Appliquez le mélange sur votre toile, puis avec un chiffon ou sopalin étalez et uniformisez cette teinte. (On peut en mettre plusieurs pour différencier les plans ou zones plus sombres).

À ce moment-là, soit vous avez fini et attendez que la peinture siccative, soit vous pouvez vous amuser à définir les zones plus claires sur les nuages, les montagnes, etc. Cela accentuera l'effet de lumière sur votre tableau.

Attendez que la couleur de base soit complètement sèche avant de commencer à peindre par-dessus. Cela peut prendre quelques heures à plusieurs jours selon l'épaisseur de la couche et le type de médium utilisé.

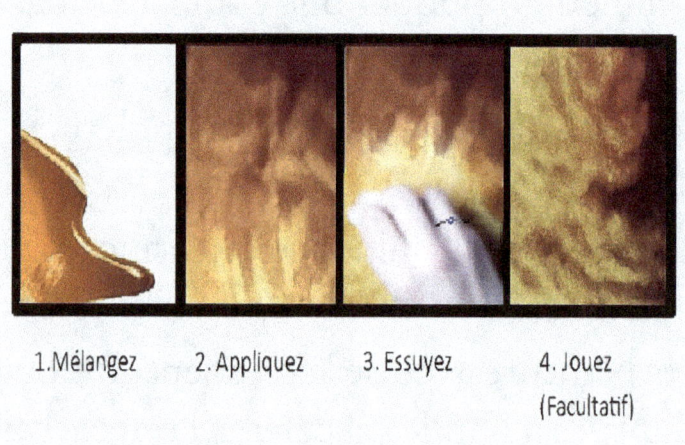

Préparation du fond de la toile

1. Mélangez    2. Appliquez    3. Essuyez    4. Jouez (Facultatif)

# 1.2 Les différents types de peinture à l'huile

## La peinture à l'huile d'étude

La peinture d'étude contient une concentration moins élevée en pigments par rapport aux peintures extra-fines. Elle utilise généralement plus de liants, comme l'huile de lin ou même parfois des liants acryliques, pour compenser le manque de pigments.
Le broyage des pigments est plus grossier, ce qui peut influencer la texture et la fluidité de la peinture lors de son application.

## La peinture à huile fine

La peinture à l'huile fine possède une concentration modérée en pigments, ce qui la rend plus économique que les extra-fines tout en étant de meilleure qualité que les peintures d'étude. Elle contient plus de liant, souvent de l'huile de lin, pour compenser cette moindre concentration en pigments.
Les pigments y sont broyés plus grossièrement que dans les extra-fines, mais plus finement que dans les peintures d'étude, offrant une texture et une application équilibrées.

# La peinture à l'huile extra-fine

La peinture extra-fine se distingue par un broyage beaucoup plus fin des pigments et de l'huile, ce qui donne des couleurs plus riches et une qualité supérieure.

L'un des autres avantages de cette gamme est la grande variété de teintes qu'elle propose. En outre, les peintures extra-fines durent plus longtemps et offrent de meilleures conditions de conservation.

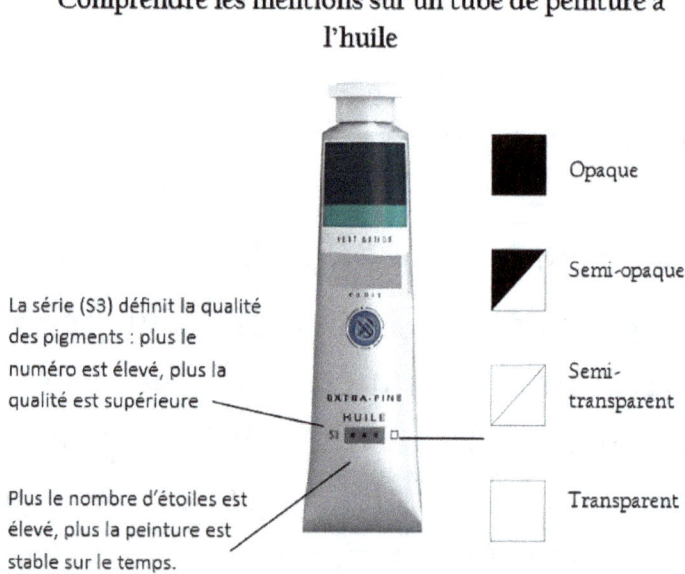

Comprendre les mentions sur un tube de peinture à l'huile

# La peinture à l'huile spécialisée

La peinture à l'huile hydrosoluble se dilue et se nettoie à l'eau, sans nécessiter de solvants. Idéale pour les artistes travaillant dans des espaces fermés ou souhaitant éviter les solvants toxiques. De texture et de finition similaires aux huiles traditionnelles, elle est plus pratique pour le nettoyage.

La peinture à l'huile alkyde est basée sur des résines alkydes, elle sèche beaucoup plus rapidement que les huiles traditionnelles. Parfaite pour les projets nécessitant des temps de séchage courts. La peinture à l'huile artisanale est fabriquée à la main avec des pigments purs et des huiles de haute qualité.
(Ma préférée)

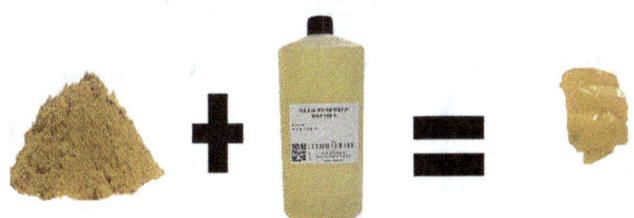

Pigment + Huile de noix ou lin = Peinture à l'huile
Ou l'Huile de broyage

# Les différents types de pigments

Les pigments ont des origines variées, pouvant être minérale, organique, animale ou synthétique.

Le pigment ne se mélange pas au liquide qu'ils colorent.

Pour les appliquer, il est nécessaire de les mélanger avec un liant, tel que de l'huile.

Voici le site ou j'achète mes pigments : https://colorare.fr/

## Les pigments organiques

Les pigments organiques, issus de végétaux ou d'animaux, apportent des couleurs vives avec un pouvoir colorant élevé. Leur résistance à l'épreuve du temps et leur faible sensibilité à la lumière en font des choix judicieux.

On peut mentionner le bleu indigo, provenant des feuilles de l'arbre indigotier.

Les pigments organiques se composent principalement de molécules organiques complexes contenant du carbone, de l'azote, de l'oxygène et de l'hydrogène.

## Pigments organiques

Feuilles d'indigotier

Bleu d'indigo

## Les pigments minéraux

Les pigments naturels minéraux sont issus des roches transformées, extraites de leur milieu naturel, qui sont lavées, séchées, broyées et parfois calcinées.

C'est l'association entre de l'oxyde de fer, l'oxyde de manganèse et le silicate d'alumine qui est responsable de la coloration spécifique de ces roches.

Ils offrent des couleurs peu vives, avec un pouvoir colorant peu élevé, mais avec une meilleure opacité.

Les premiers occupants des grottes préhistoriques ont représenté des scènes de la vie quotidienne en utilisant des tons de jaune, d'orange, de rouge, d'ocre et de brun.

Les pigments minéraux naturels proviennent de roches transformées, extraites de leur environnement naturel, puis lavées, séchées, broyées et parfois calcinées.

# Pigments minéraux

Diverses roches

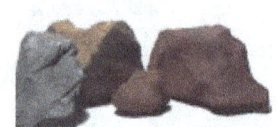

## Les pigments synthétiques

Les progrès réalisés dans le domaine de la chimie ont permis la synthèse de nombreux pigments qui imitent parfaitement les couleurs d'origine.

Créés artificiellement, cela leur confère une teinte plus vive, éclatante.

Pigments synthétiques

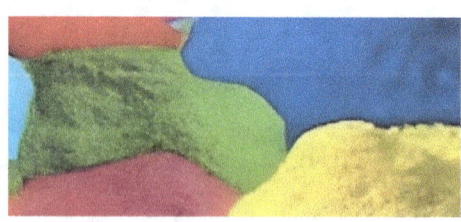

## 1.3 Les huiles

Comme son nom l'indique, une couleur à l'huile est composée d'huile et de pigments. La peinture porte le nom du liant. Avant tout, les différentes huiles sont utilisées pour créer soi-même des médiums ou de la peinture.

Mais attention, n'importe laquelle ne peut pas être utilisée. Elle doit avoir un pouvoir siccatif naturel et être stable dans le temps (ne jaunisse pas trop). Les huiles d'olive, de tournesol sont déconseillées et même extrêmement nocives pour la peinture. Donc oubliez les et prenez des huiles qui auront subi des raffinages spécifiques.

**Les principales huiles**

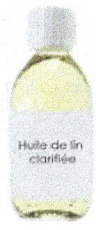

1. Huile de lin clarifiée

Utilisée avec les couleurs foncées ou peu siccatives, elle jaunit légèrement dans le temps. Augmente la brillance et prolonger le temps de séchage du film de peinture.

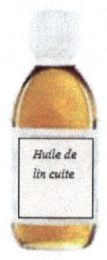
## 2. Huile de lin cuite

Elle est plus légère, mais aussi plus visqueuse et brillante. N'ajoutez pas de siccatif, car elle en contient déjà, ce qui accélérerait le vieillissement. Évitez de l'utiliser pour les premières couches.

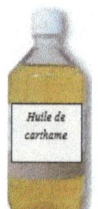
## 3. Huile d'œillette

Très claire et fluide, elle ne jaunit pratiquement pas. C'est pourquoi elle convient parfaitement aux couleurs claires. Comme elle sèche moins vite que les autres huiles, il ne faut l'appliquer que dans la dernière couche de peinture, pour faire les détails.

## 4. Huile de carthame

Elle est claire et plus siccative que l'huile d'œillette. Elle ne jaunit pas et elle est donc particulièrement adaptée pour une utilisation avec les couleurs claires.

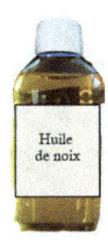

## 5. Huile de noix (ma préférée)

Elle sèche plus vite et jaunit moins. Plus onéreuse que les autres huiles, elle est cependant beaucoup plus agréable à travailler. Augmentant le brillant, la qualité de la peinture, elle en fait également ressortir l'éclat. Recommandée par Léonard de Vinci, lui-même, pour les pigments clairs.

## 2. Les Médiums

Tout d'abord, l'utilisation de médium n'est pas obligatoire, on peut peindre directement avec la peinture sortie du tube si celle-ci est de bonne qualité.

### 2.1 À quoi sert un médium ?

Il peut modifier la consistance, la brillance ou la fluidité de la peinture à l'huile, mais également modifier le temps de séchage, la transparence ou la durabilité du film de peinture.

Grâce à la transparence qu'il apporte à votre peinture, vous pourrez utiliser des glacis (filtre de couleurs, cf. p 56) sur votre tableau, créer de la texture avec des empâtements, etc.

### 2.2 Les médiums maison

Les médiums « maison » sont très économiques.

Vous pouvez en préparer deux différents, un qui aidera votre peinture à siccativer plus vite et un autre plus lentement, plus brillant également.

Choisissez l'huile qui vous convient le mieux.
Pour cet exemple, j'ai pris de l'huile de lin.

**Le procédé est le suivant :**

**Médium 1** siccativation plus rapide : Prendre un récipient (pot) avec couvercle hermétique et notez médium 1 sur le couvercle. Ensuite procéder au mélange suivant :

– 1/3 d'huile de lin
– 2/3 d'essence de térébenthine ou d'essence de pétrole.
Ce mélange est parfait pour les fonds de toile ou les glacis.

**Médium 2** siccativation un peu plus lente, plus brillant aussi.
Il améliore la fluidité de la peinture et prolonger son temps de séchage.
Dans un pot avec un couvercle hermétique, nommé médium 2, mélanger suivant :

– 1/3 d'essence de térébenthine ou d'essence de pétrole
– 2/3 d'huile de lin

## 2.3 Les médiums dans le commerce

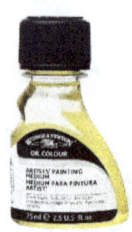

### Médium Liquin original

Mon médium préféré pour les glacis, car très simple d'utilisation.

Ce médium est idéal pour les glacis, car il vous apportera de la transparence (+ huile de lin ou noix), de la brillance. Temps de prise environ 5 h (siccative en 1 à 2 jours).

J'opte personnellement pour la marque Windsor & Newton, car je la trouve de très bon rapport qualité/prix. Vous pouvez choisir en gel ou liquide, cela dépendra de l'utilisation et de vos préférences.

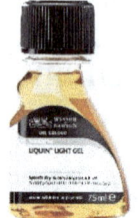

### Médium alkyde

Je trouve qu'il colle beaucoup. Idéal pour les peintres qui utilisent l'effet de clair-obscur (contraste entre zones claires et zones sombres). Donne un aspect laqué et lumineux, un fini satiné. Temps de prise environ 5 h (siccative en 1 à 2 jours). À diluer avec de l'essence minérale de pétrole si vous le souhaitez (glacis).

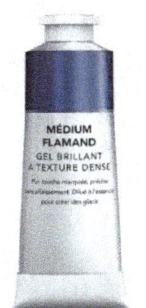

## Médium Flamand en tube

Assez collant, le temps de prise est d'environ 1 h (siccative en 1 à 2 jours).

Je le trouve assez agréable à travailler, exécution transparente.

Utilisé pur, il permet d'effectuer des touches marquées en empâtement léger, il apporte profondeur et luminosité au tableau.

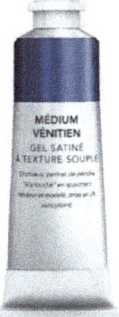

## Médium Vénitien en tube

De texture crémeuse, mat ou satiné suivant la marque utilisée, il siccative très vite, entre 30 min à 1 h, parfait pour peindre alla prima. (« Au 1er coup », se fait en une seule séance, avec parfois des retouches le lendemain, quand la peinture est encore fraîche.)

Il permet également d'augmenter la fluidité de votre peinture.

Diluez-le avec 50 % de térébenthine ou d'essence de pétrole pour les finitions sfumato (glacis, aspect vaporeux, contour atténué).

Je vous conseille d'avoir au moins deux médiums différents :

L'un pour créer des effets de texture et de luminosité, et l'autre pour les glacis ou pour enrichir votre peinture à l'huile en mélangeant vos pigments naturels.

Le plus important est de s'amuser en utilisant son médium.

*Il ne doit pas être une contrainte, sinon, supprimez-le.*

## 3. La peinture au couteau

### 3.1 Choisir le bon couteau de peinture

Utiliser un couteau de peinture nécessite quelques techniques spécifiques pour tirer le meilleur parti de cet outil. Je vous donne quelques conseils et étapes pour bien l'utiliser.

Le choix du couteau d'abord, qui va dépendre de vous, de ce que vous voulez créer et de vos préférences.
Quel rendu voulez-vous ? Une peinture aux traits marqués ou des traits fins ? de l'épaisseur ou des couches fines ?

Si vous utilisez un couteau avec une lame plus souple, vous obtiendrez des textures plus douces, tandis qu'une lame plus rigide produira des textures plus prononcées.

La taille joue également un rôle important, plus le couteau sera fin (cf. photo 1), plus vous pourrez détailler votre peinture. Un couteau large (cf. photo 2) vous permettra de couvrir rapidement une grande surface.

Testez-les, vous devez être à l'aise lors de la prise en main de celui-ci.

Personnellement j'aime bien les couteaux de la marque italienne Pastrello, le n°40 (cf. photo 7).
Voici le lien vers le site ou je l'achète : https://www.kremer-pigmente.com/fr/shop/outils/885722-couteau-a-palette-pastrello-no-40.html

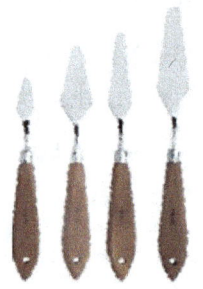

1. Exemples de couteaux fins

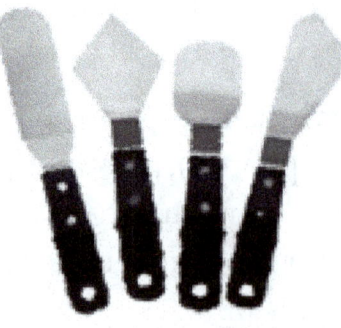

2. Exemples de couteaux grands et larges

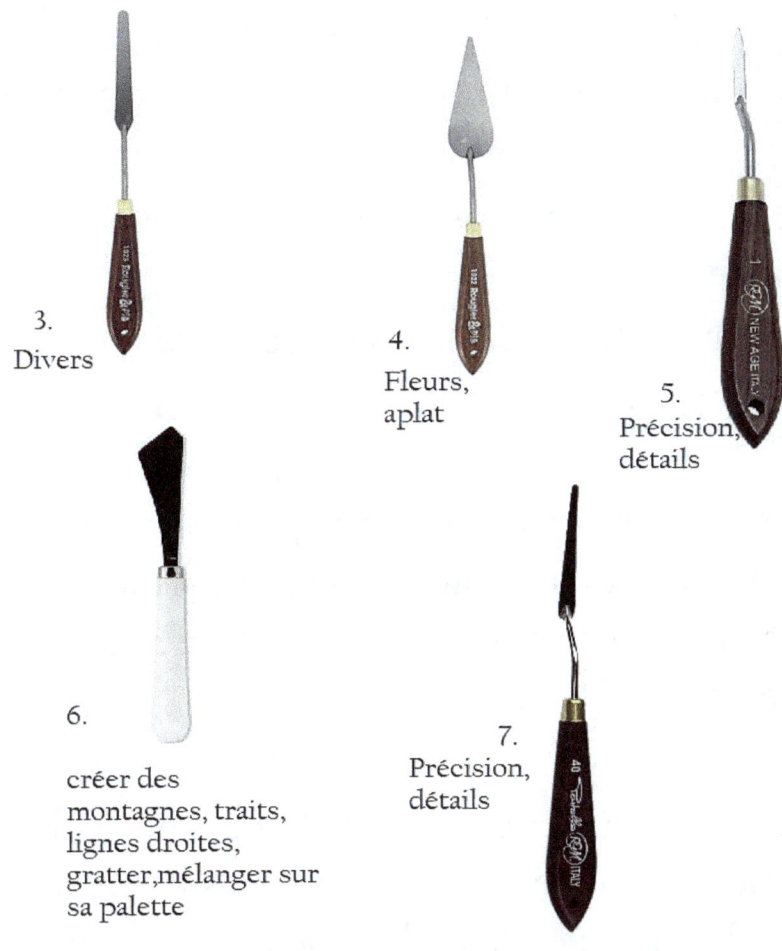

3.
Divers

4.
Fleurs, aplat

5.
Précision, détails

6.
créer des montagnes, traits, lignes droites, gratter, mélanger sur sa palette

7.
Précision, détails

## 3.2 Comment tenir un couteau à peindre ?

En pratiquant, vous trouverez la manière la plus confortable et efficace de tenir et d'utiliser un couteau à palette pour vos créations artistiques. Appropriez-vous l'outil ; il doit être le prolongement de votre main.

Pour vous aider dans vos premiers pas, je vous donne ma technique :
Tenez le manche du couteau entre votre pouce et votre index (cf. photo 3).

Ensuite, baissez les autres doigts, mais sans pression (cf. photo 4). Le manche doit reposer confortablement dans votre main. Vous utiliserez votre poignet pour changer d'angle sur la toile.

Tenez le couteau de manière à ce que la lame soit légèrement inclinée par rapport à la surface de la toile. L'angle dépendra de la technique que vous utilisez. Un angle de 30 à 45 degrés est un bon point de départ (cf. photo 5).
Un angle plus aigu (sur l'arête) donne des traits plus fins, tandis qu'un angle plus à plat crée des textures plus épaisses.

L'une des astuces que je peux vous donner pour un ciel ou une mer un peu agitée, c'est de donner des coups comme le ferait un batteur d'un groupe de rock.

Déposez la peinture par petits tas : cela ajoutera des effets de mouvements et de la texture à votre œuvre. Vous deviendrez de plus en plus à l'aise en pratiquant. *Entrainez-vous et surtout amusez-vous !*

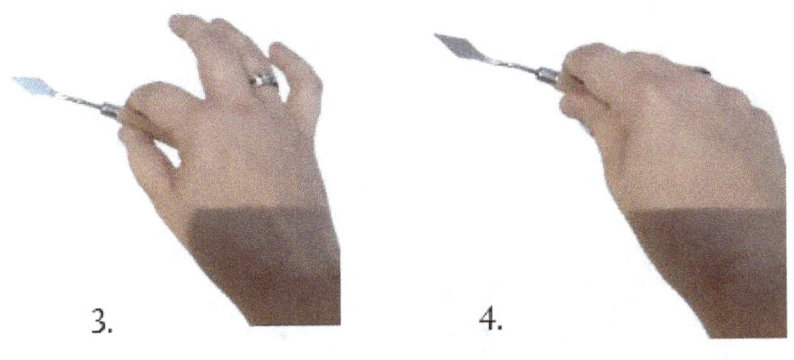

3.    4.

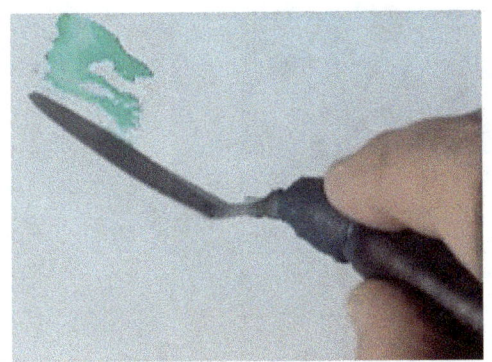

5.

## 3.3 Comment charger mon couteau ?

Pour charger votre couteau de peinture, balayez en diagonal votre palette en passant le bord de la lame légèrement inclinée sur la peinture (cf. photo 6 et 7).

Nettoyez régulièrement votre couteau entre les applications de différentes couleurs et appliquez les couleurs en couches distinctes plutôt que de trop les mélanger.

6.

7.

## 3.4 Que peut-on faire avec un couteau ?

- Réaliser des traits précis et réguliers (architecture urbaine linéaire, maison, herbes, horizon, tronc d'arbre, cf. photo 8).
- Utilisez les côtés et le bout du couteau pour créer des lignes fines.
- Mélanger les couleurs, que ce soit sur votre palette ou directement sur la toile en posant votre couteau à plat. Vous pourrez alors créer facilement des dégradés de couleur (cf. photo 9).
- Utilisez la technique du « batteur » comme précédemment expliqué pour ajouter de la texture, de la matière et apporter du mouvement à une vague, par exemple (cf. photo 11). En plus, ça défoule... Et c'est physique (on fait du sport...).
- Détailler sa peinture grâce à la technique du Sgraffito, qui consiste à gratter ou retirer une partie de la peinture afin de rajouter des détails (cf. photo 10 et 12).
- Lorsque vous faites une erreur, utilisez le bord du couteau pour gratter la peinture encore humide.

8.

9.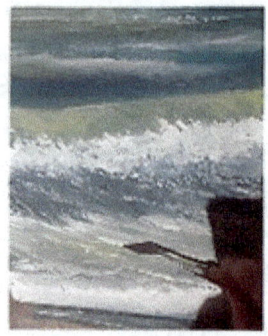

10.

11.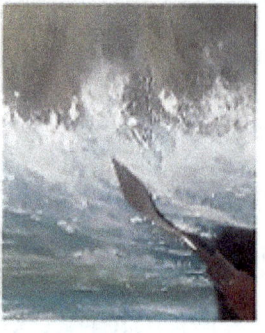

12.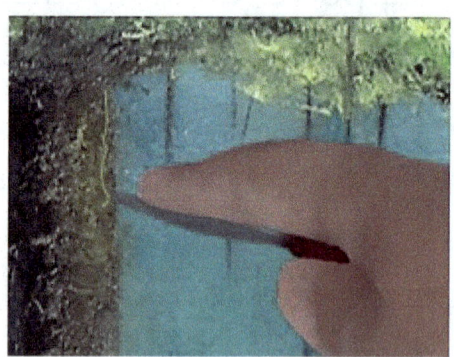

# 4. Et maintenant, commençons à peindre !

Votre toile doit avoir été préparée avec du Gesso + couleur de fond et séchée.

Vous êtes prêt à peindre, vous avez vos pinceaux et couteaux, votre pot de médium, la palette de couleur, quelques chiffons ou sopalins pour essuyer vos couteaux et une poubelle à côté de vous pour les déchets, alors commençons à peindre !

## 4.1 Thème principal de votre tableau

Pour choisir un sujet à peindre, vous pouvez vous inspirer de ce qui vous entoure (paysage, scène de vie dans votre rue, etc.) ou vous inspirer d'une photo que vous aurez sélectionnée parmi vos photos ou Internet, en faisant attention d'utiliser des photos ou images libres de droits.

Maintenant pensez à ce que vous voulez mettre en avant, l'atmosphère du tableau (douceur, vif, coloré, etc.).

## 4.2 Le croquis (facultatif)

Vous pouvez faire un croquis très rapide en dessinant, au crayon à papier, les grandes lignes et parfois quelques détails, comme un animal ou un personnage avec quelques traits, un sourire, un gros nez, une belle chevelure, le sommet d'une montagne.

Ce croquis peut aussi être réalisé avant de poser sa couleur de fond. Vous pourrez à ce moment-là réaliser ce dessin avec de la peinture liquide et de l'essence de térébenthine et le laisser sécher avant de poser votre couleur de fond. N'hésitez pas à mettre des flèches pour indiquer une direction, un mouvement. Ou encore noter les couleurs sur le tableau.

Bref, tout ce qui pourra vous guider plus facilement pour peindre, donner un axe de lecture à votre tableau.

Croquis simple, rapide 10mn voir 15mn pour le réaliser.

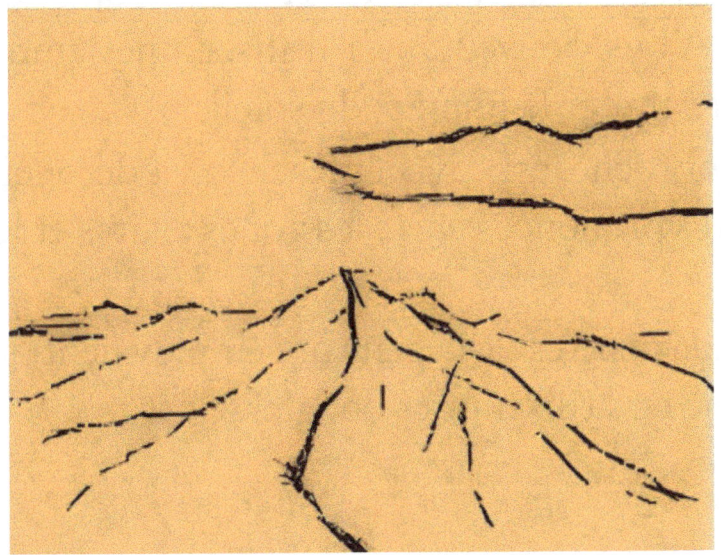

## 4.3 Définir les valeurs (ombre et lumière)

Ensuite, il est crucial de définir l'origine de la lumière et la direction des ombres. Pour cela, consultez l'échelle des valeurs à la page suivante.

Pour les débutants, je suggère de dessiner une petite croix au crayon à papier à l'endroit d'où provient la lumière. Vous pouvez aussi utiliser une lampe ou un Spot pour imiter la lumière du soleil.

Cette approche est très efficace et aide à créer des contrastes prononcés entre les zones claires et les zones sombres.

Les grands maîtres de la peinture employaient déjà cette technique en utilisant des bougies.

## Échelle de valeur

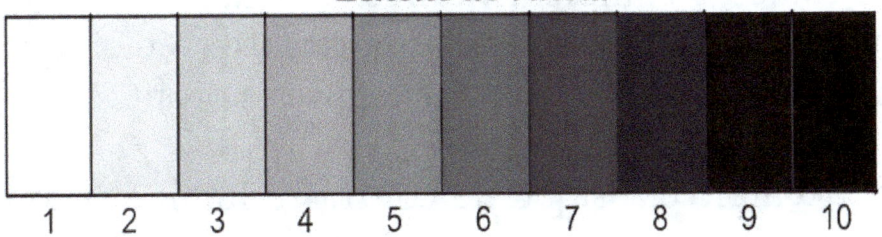

| 1 | 2 | 3 | 4 | 5 | 6 | 7 | 8 | 9 | 10 |

## 4.4 Définir la tonalité et les couleurs de son tableau

Préparez votre palette en choisissant vos couleurs dominantes.

Réfléchissez : préférez-vous des teintes claires et douces ou des couleurs vives et éclatantes ?

Une fois décidé, organisez les couleurs sur la palette par température, du plus froid (comme le bleu et le violet) au plus chaud (comme l'orange et le rouge). Placez le blanc à une extrémité et le noir à l'autre. Utilisez le cercle chromatique pour identifier les couleurs complémentaires, qui sont opposées.

Cela vous aidera à renforcer les effets de lumière avec les couleurs chaudes et à accentuer les ombres avec les couleurs froides.

Les couleurs complémentaires sont utilisées pour créer un contraste dynamique et attractif. Voici quelques façons dont elles peuvent être mises à profit :

-Un exemple classique de contraste lumineux avec des couleurs complémentaires est celui du bleu et de l'orange. Imaginez un paysage où le ciel est d'un bleu profond au coucher du soleil, contrastant avec les teintes chaudes et orangées du soleil couchant. Ce contraste de

couleurs complémentaires crée une atmosphère vibrante et visuellement captivante, où chaque couleur semble intensifiée par la présence de son complémentaire.

- Équilibre des couleurs en répartissant visuellement les couleurs de manière harmonieuse tout en évitant la monotonie.

- En ajustant l'intensité et la saturation des couleurs complémentaires dans différents plans, on peut simuler des effets atmosphériques comme le brouillard ou la lumière diffuse, renforçant ainsi l'illusion de profondeur et de distance.

- L'utilisation de couleurs complémentaires peut aussi accentuer les textures et les détails d'une œuvre.

Par exemple, ombrer une montagne aux tons jaunes avec du violet permet de créer un effet de relief et de profondeur texturale.

- Les couleurs chaudes (rouges, oranges, jaunes) avancent dans une composition, tandis que les couleurs froides (bleus, verts, violets) reculent, aidant à créer une illusion de profondeur.

-Utilisez une couleur complémentaire pour neutraliser une couleur trop intense ou incorrecte.

Par exemple, ajoutez un peu de vert à une peinture rouge pour réduire son intensité.

En résumé, les couleurs complémentaires sont une ressource puissante pour les designers et les artistes, permettant de créer des compositions visuelles qui captent l'attention et qui sont esthétiquement agréables.

# Cercle Chromatiques à découper

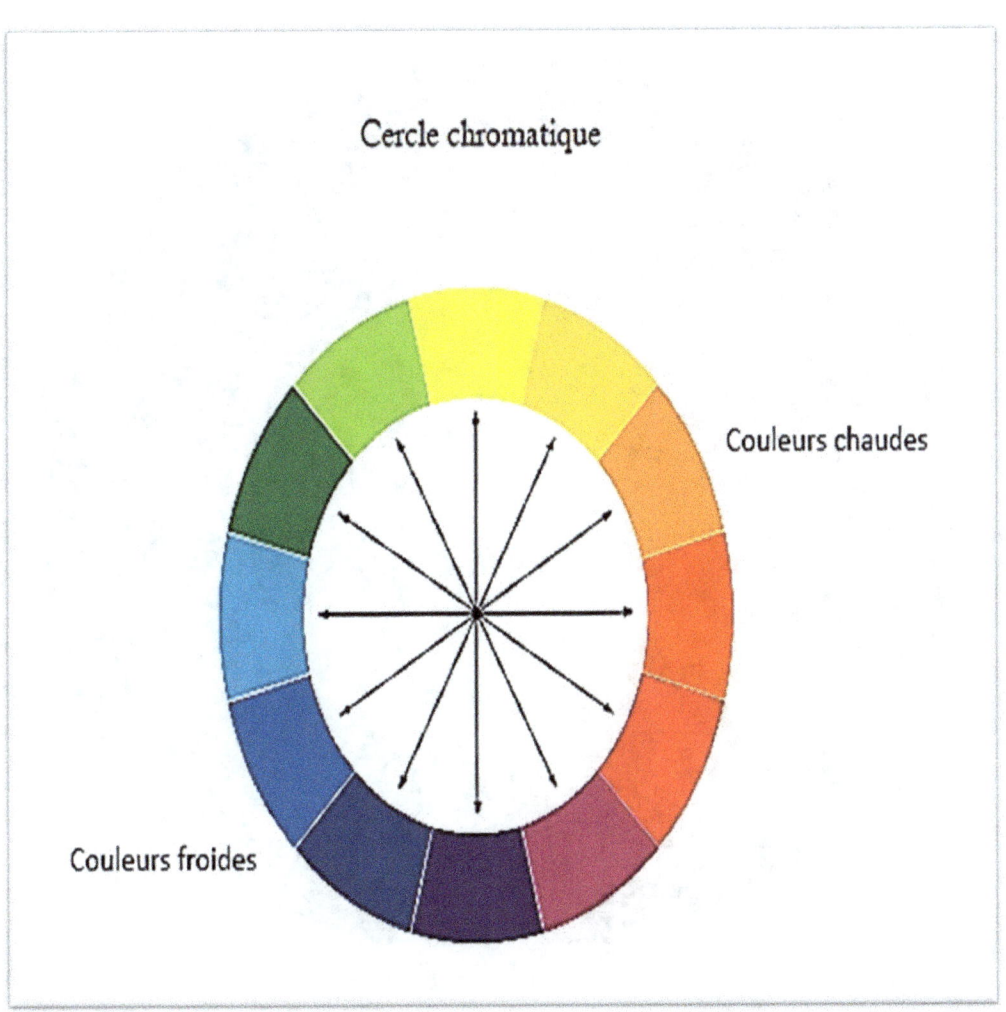

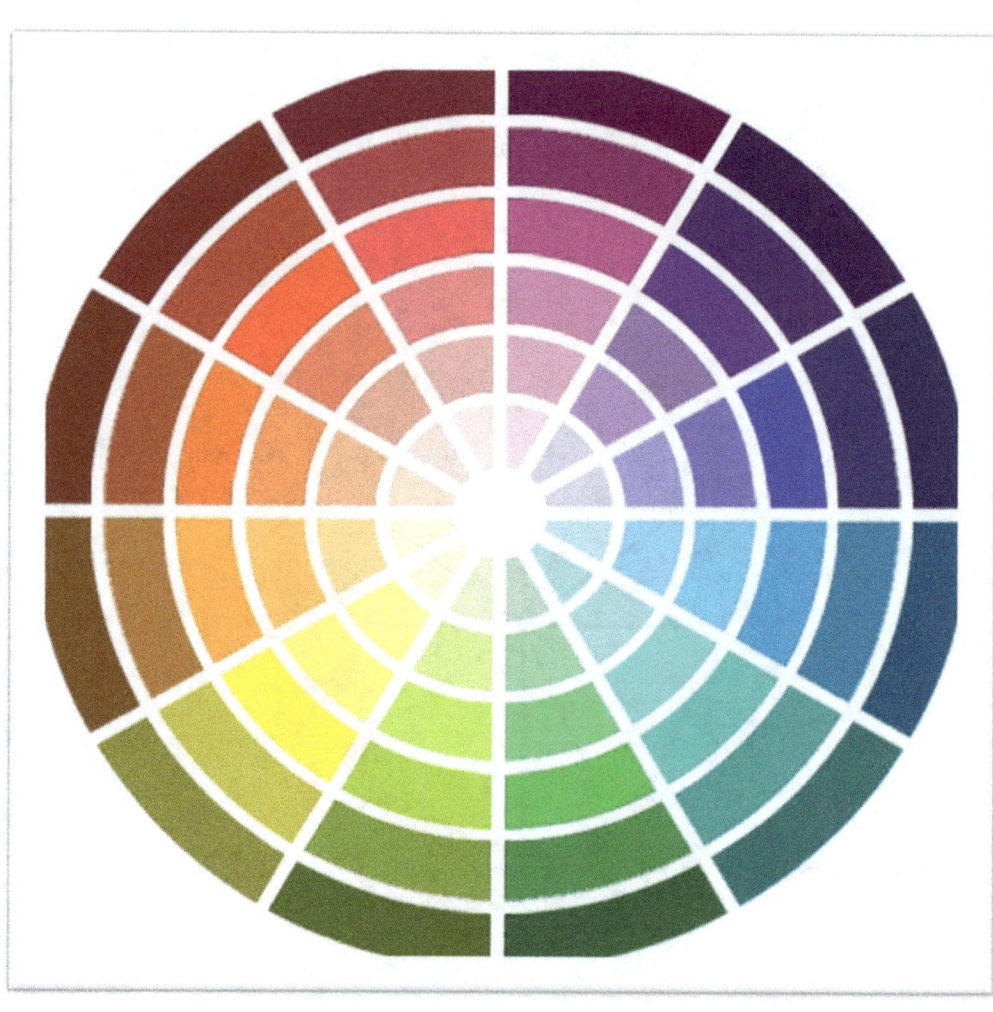

Nous allons procéder par étapes, en commençant par peindre l'arrière-plan, puis le 2nd plan (intermédiaire), et enfin le 1er plan.

On peut faire l'inverse mais je trouve cela plus compliqué.

Chaque plan se construit progressivement pour créer une composition équilibrée et une profondeur visuelle accrue.

Prenez le temps de bien construire, organiser, structurer vos plans.

Voici deux images des différents plans :

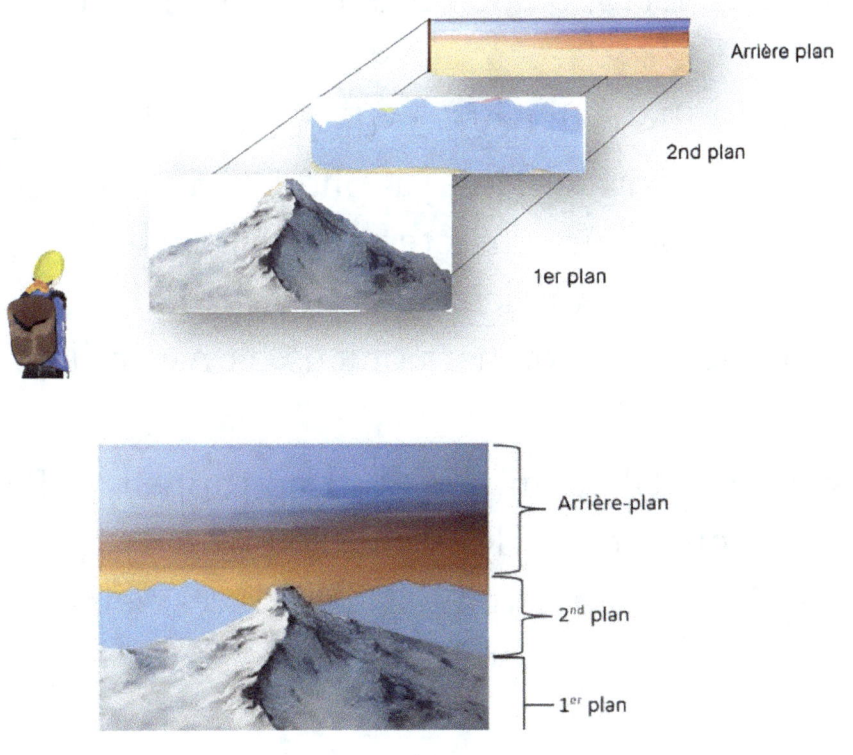

## 4.5 L'arrière-plan

Je débute par l'arrière-plan de mon tableau et avance progressivement vers le premier plan.

Pour cette étape, je vais mélanger à ma peinture mon médium 1 ou le médium Vénitien en tube ou encore le Liquin (consultez la page 18 pour plus de détails).

Cette première couche doit sécher rapidement afin de pouvoir continuer à peindre sans problème de superposition des couches (« gras sur maigre »). L'objectif ici est d'obtenir une texture fluide.

Je vais réaliser un dégradé de couleur allant du violet à l'orange. Pour ce faire, j'applique avec mon couteau à plat les couleurs directement sur la toile, en lignes adjacentes, puis je les fusionne à leurs frontières pour créer une transition harmonieuse et naturelle.

Ensuite, j'utilise un pinceau que j'appelle « Pompon » (très doux, dans le style maquillage pour fard à paupière) pour estomper les traces laissées par le couteau.

On peut aussi choisir de les conserver pour créer une sensation de mouvement et d'énergie.
Attendez que la couche inférieure soit siccativée au toucher pour continuer.

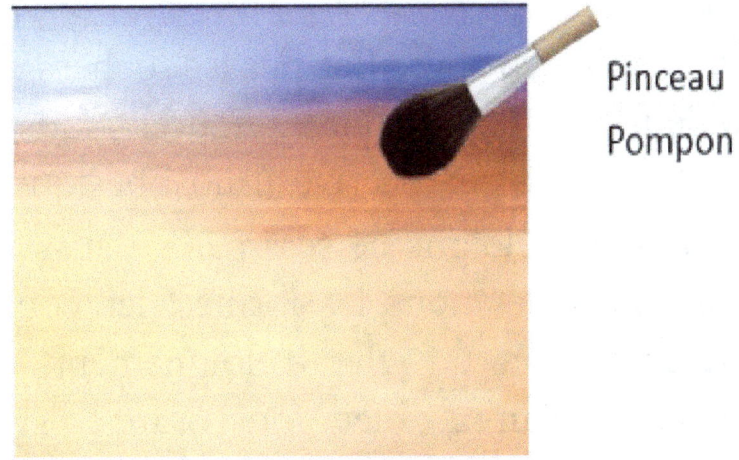

## 4.6 Le 2nd plan

Maintenant, occupons-nous du 2nd plan.
Vous pouvez utiliser la peinture à l'huile et votre médium 2.

C'est le plan intermédiaire, il doit être plus détaillé que l'arrière-plan, mais il doit rester quand même assez imprécis.
Par exemple, ne détaillez pas les rochers, on déposera la couleur dominante pour les figurer. Nous jouons encore une fois sur la perspective atmosphérique.
Un paysage éloigné ne sera pas vu aussi net que le 1er plan, nous devinons les formes, les couleurs. Si vous voulez donner un effet d'éloignement, privilégiez les couleurs claires, bleu ou orangé si le ciel est complétement orangé.

Optez pour une valeur de couleur entre 2 et 4.
Utilisez votre couteau pour appliquer la peinture en formant le sommet des montagnes.
Ensuite, étirez délicatement la peinture vers le bas pour façonner les flancs, en veillant à créer une couche fine et uniforme. Vous pouvez mettre quelques petites touches de couleurs plus claires pour la neige si vous voulez.

Pour vous aider à créer vos montagnes, j'ai réalisé une petite vidéo dont voici le lien : https://youtu.be/H5Jri7Rne0I

Les montagnes éloignées de la source de lumière apparaîtront légèrement plus sombres en raison de leur exposition réduite à la lumière, créant ainsi une zone plus ombragée.

Débutez par sculpter les sommets des montagnes en inclinant le couteau à un angle de 10 à 15 degrés. Ensuite, utilisez le couteau à plat pour étendre la couleur uniformément.

2$^{nd}$ plan

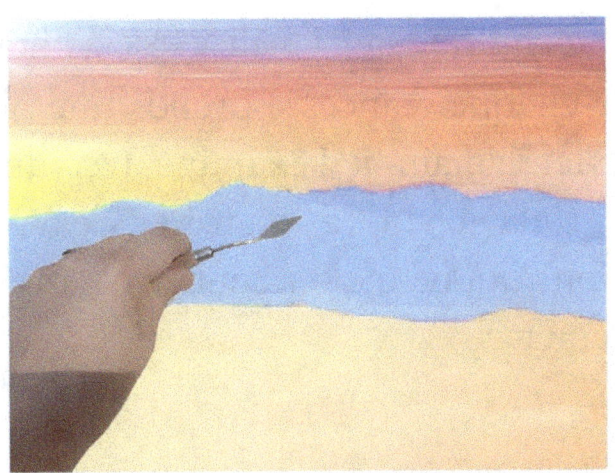

Conseils :

Peindre les couleurs les plus sombres en premier, puis les couleurs claires, car il est plus facile de modifier une couleur noire qu'une couleur blanche, car il y aura toujours un aspect laiteux.

Ensuite, prenez un peu de distance avec la photo ou le modèle et plissez vos yeux.
Maintenant, observez le 2nd plan. Vous ne distinguerez plus que les contours, les couleurs globales du 2nd plan. Ainsi, vous pourrez vous focaliser uniquement sur l'ensemble du plan et non pas sur les détails. Essayez, ça fonctionne !
Une autre technique que j'utilise est la photographie.
À la fin de chaque séance, je prends une photo de mon travail. Le lendemain, je l'examine avec un regard frais et reposé. Cela m'aide à identifier des détails et des améliorations qui ne me seraient peut-être pas apparus immédiatement.

Vous pouvez améliorer les montagnes en arrière-plan en ajoutant des ombres et des lumières.

Déterminez d'où provient la lumière dans votre scène (par exemple, le soleil) ainsi que la direction des ombres en fonction de la position de la lumière.

Appliquez les ombres sur les côtés des montagnes qui ne sont pas exposés directement à la lumière.

Ajoutez des ombres dans les creux et les vallées des montagnes pour donner une impression de profondeur.

Utilisez un bleu foncé, un violet etc. (cf. cercle chromatique).

Pour la lumière ajoutez une couleur légèrement plus claire que la couleur de base des montagnes.

Appliquez cette couleur sur les crêtes et les parties des montagnes qui font face à la source de lumière.

Utilisez une brosse douce pour estomper la transition entre les zones éclairées et les zones d'ombre si vous voulez.

Contrastes

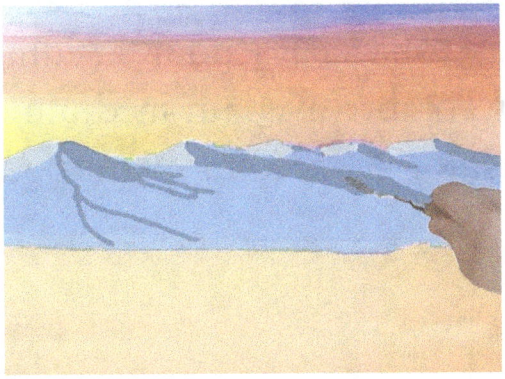

## 4.7 Le 1er plan

Prenez votre temps pour créer cette zone. De temps en temps, éloignez-vous de votre tableau et regardez-le de loin.

Le 1er plan est le plus important, car c'est celui qui nous est le plus proche.

Son rendu doit être détaillé, les couleurs doivent avoir une valeur plus élevée que les précédentes.

Choisissez une valeur minimum de 5.

Plus on s'approche, plus les couleurs sont puissantes.

Vous pouvez utiliser la peinture à l'huile avec le médium 2 ou l'utiliser sans médium.

Dans un premier temps, vous allez peindre votre montagne au 1er plan de la même façon que celles du 2nd plan, en y ajoutant simplement un peu plus de contrastes.

Utilisez des tons clairs pour la lumière et des tons foncés pour l'ombre avec un médium comme l'Alkyde. Ajustez ensuite le second plan pour équilibrer les contrastes.

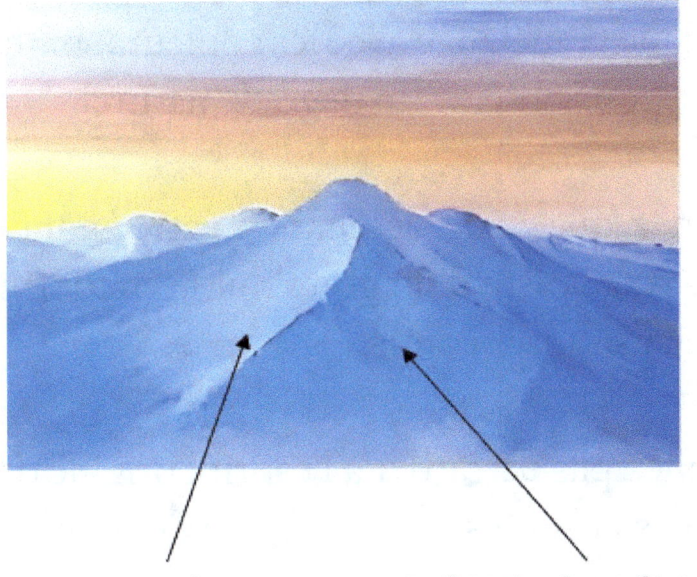

Lumière, couleurs claires     Ombres couleurs foncées

Ensuite, utilisez des traits noirs ou sombres pour définir les zones rocheuses. Ajoutez de l'épaisseur pour créer du relief et sculptez la montagne en retirant ou en ajoutant de la peinture.

Puis ajoutez la neige, en appliquant du blanc pur avec le couteau légèrement penché à un angle de 10-15 degrés. Si le blanc se mélange avec les couleurs sombres, laissez-le ainsi pour obtenir un dégradé naturel.

Imaginez que vous descendez cette montagne à ski : tracez votre piste d'un geste fluide et continu, en allant vers le bas sans à-coups.

N'oubliez pas de garder à l'esprit l'origine de la lumière : les zones éclairées auront des couleurs plus claires que les parties à l'ombre.

1er plan

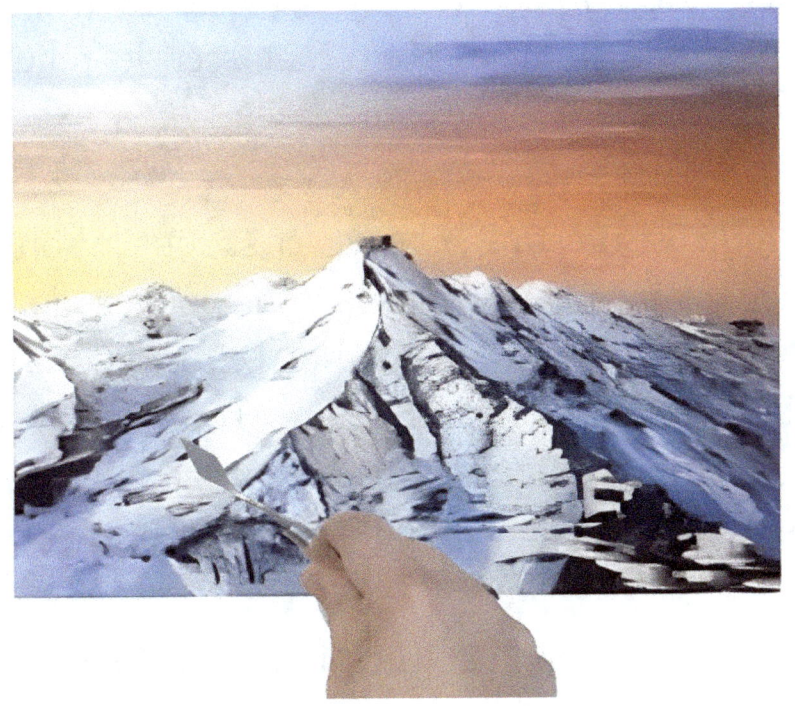

## 4.8 Les détails

Pour les détails, commencez par harmoniser vos traits en les adoucissant si nécessaire. Si l'orientation de la montagne ne vous convient plus, n'hésitez pas à la modifier. Accentuez encore davantage les zones d'ombre et de lumière pour renforcer le relief et la profondeur.

Votre toile est presque achevée, et si vous le souhaitez, lorsque la peinture a siccativée vous pouvez ajouter un glacis sur le ciel pour intensifier l'effet de crépuscule chaud. Utilisez une couleur orangée transparente diluée avec le médium tel que le Liquin ou médium 1. Passez sur les couleurs du ciel orange, jaune, rose.

De la même manière, l'application d'un glacis Sfumato au bas de votre montagne accentuera cette atmosphère mystique en créant un aspect brumeux.
Pour cela, vous allez superposer des couches de couleur très fines et transparentes (glacis : peinture et médium Liquin, médium Flamand, ou médium 1), en estompant délicatement les bords pour éviter les lignes dures et créer des transitions fluides. La couleur doit être transparente.

# Les détails

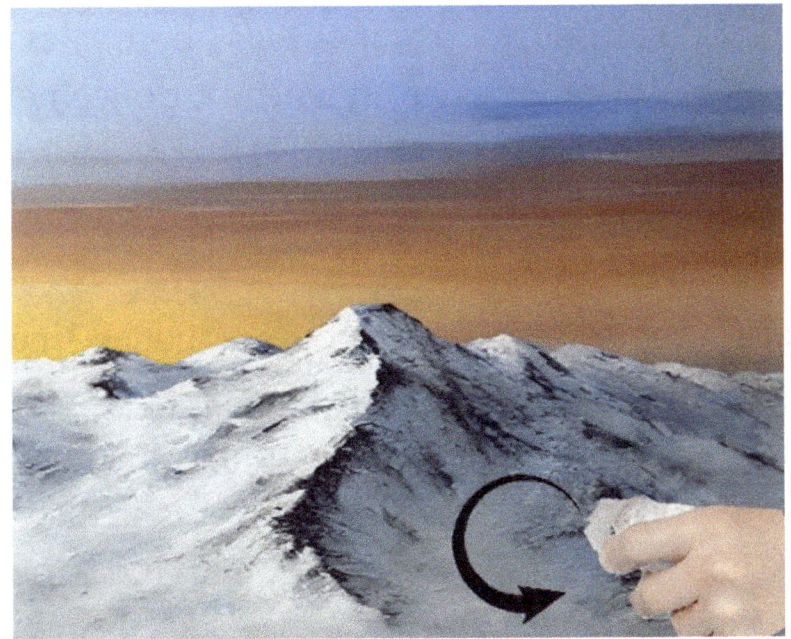

Assurez-vous que la peinture précédente soit complètement sèche avant d'appliquer le Sfumato.

Appliquez la couleur très légèrement sur le bas de la montagne au 1er plan. Utilisez un pinceau doux ou un chiffon doux pour estomper les bords avec des mouvements circulaires et en frottant doucement, afin de créer une transition graduelle entre les couleurs adjacentes.

Si nécessaire, appliquez plusieurs couches fines pour intensifier l'effet Sfumato et ajuster les nuances de couleur. Bien sûr, comme pour toutes les couches de glacis qu'on ajoutera, on laissera sécher la peinture entre chaque couche pour éviter les mélanges indésirables.

Évaluez régulièrement votre travail à distance pour ajuster les transitions et les nuances.

<u>Travaillez avec patience et précision</u> pour obtenir des transitions douces et harmonieuses. Le sfumato peut être utilisé pour créer des effets de brume, de douceur ou pour adoucir les contours et ajouter de la profondeur à votre peinture.

En pratiquant cette technique avec soin et en expérimentant, vous pourrez atteindre des effets sfumato subtils et impressionnants dans vos œuvres.

# 5. Les glacis

La technique des glacis à l'huile est une méthode subtile pour ajouter profondeur, luminosité et nuances de couleur en peinture.

Elle consiste à appliquer des couches minces et transparentes de peinture, en les laissant sécher entre chaque application.

Utilisés dans les paysages, les glacis créent des effets de lumière et de profondeur atmosphérique.

Ils sont aussi parfaits pour représenter des matériaux comme le verre, l'eau ou les tissus translucides.

N'oubliez pas que le but du glacis est de rajouter une couche fine transparente, mais sans masquer la couleur en dessous.

## 5.1 Comment cela fonctionne ?

Les glacis permettent à la lumière de traverser toutes les couches superposées. Cette lumière se reflète sur le fond et revient à nos yeux, créant une impression de profondeur, comme si la lumière venait du fond de l'œuvre. C'est pourquoi la préparation du fond est essentielle.

Les couleurs transparentes superposées intensifient leur éclat et leur luminosité, offrant une profondeur perceptible. Les couleurs utilisées en générale sont les suivantes :

Le garance, le carmin, le bleu outremer naturel, le vert-de-gris, le jaune et l'indigo.

Bien sûr, vous pouvez utiliser d'autres couleurs qui vous plairont. En ce qui me concerne, j'adore les oxydes (rouge, orange, jaune, etc.).

Testez-les et vous trouverez la couleur qui vous conviendra le mieux.

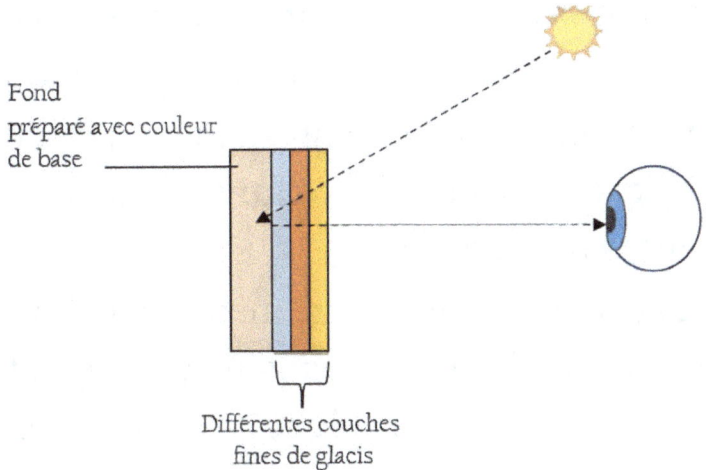

## 5.2 Matériaux nécessaires

- De la peinture à l'huile de bonne qualité.
- Un médium spécial glacis tel que des médiums à base de résine comme le Liquin ou le médium maison, 1/3 huile + 2/3 térébenthine.
- Un pinceau doux en poil naturel ou synthétique afin de minimiser les traces de pinceau.
- Des chiffons ou essuie-tout pour essuyer l'excès de médium ou de peinture.

## 5.3 Comment procéder ?

Assurez-vous que la couche sous-jacente est complètement sèche avant d'appliquer les glacis pour éviter que les couches ne se mélangent ou craquent.

Sélectionnez une couleur d'huile qui fonctionne bien comme glacis. Les couleurs transparentes ou semi-transparentes sont idéales.

Mélangez la peinture avec votre médium jusqu'à obtenir une consistance fluide et translucide. Le ratio peut varier, mais un mélange typique pourrait être environ 1/3 de peinture pour 2/3 de médium.

Utilisez le pinceau doux pour appliquer une couche fine et uniforme de glacis sur la surface peinte. Travaillez rapidement et délicatement pour éviter les stries.

 Utilisez un chiffon ou un pinceau sec pour estomper et lisser les bords du glacis. Attendez que le glacis soit complètement sec avant d'appliquer la couche suivante. Le temps de séchage peut varier en fonction de l'épaisseur de la couche, du type de médium utilisé et des conditions ambiantes, mais cela peut prendre plusieurs jours.

Continuez à superposer des couches de glacis en ajustant couleurs et médiums pour obtenir l'effet souhaité. Chaque nouvelle couche modifie la couleur et la luminosité de la précédente, créant une profondeur riche, comme un filtre transparent.

Soyez patient et laissez chaque glacis sécher complètement pour éviter que les couches ne se mélangent et ne deviennent troubles. Faites des essais sur une palette ou un morceau de toile avant d'appliquer sur votre peinture principale pour voir comment les couleurs réagissent entre elles.

# 6. Quelques conseils pratiques

- Utilisez des couleurs contrastantes pour un effet plus dramatique. Par exemple, combiner des teintes chaudes et froides peut créer des effets de lumière et d'ombre intéressants.
- Travaillez en couches successives pour obtenir des effets de profondeur et de texture, en laissant siccativer chaque couche avant de passer à la suivante.
- Les couleurs transparentes superposées peuvent produire des effets de profondeur étonnants. Essayez de jouer avec des glacis.
- Évitez de trop travailler une zone, ce qui peut rendre les couleurs ternes.
- N'oubliez pas de nettoyer votre couteau régulièrement pour garder des couleurs propres.
- Adaptez la texture de votre peinture par rapport à vos besoins : plus épaisse pour une application en relief, plus fine pour des détails précis.
- Créez un croquis avant de commencer à peindre. Cela vous aidera à planifier votre composition et à vous assurer que tout est proportionné.

- Utilisez une palette limitée de couleurs pour garder votre composition harmonieuse et éviter une surcharge visuelle.
- N'ayez pas peur d'expérimenter différentes techniques. La peinture au couteau offre une grande liberté artistique et permet des résultats variés et expressifs, ce qui est, à mon avis, difficilement réalisable avec un pinceau.
- Pour mettre en avant des détails, utilisez des couteaux plus petits et plus fins.
- Choisissez un couteau de qualité qui est résistant et qui s'adapte bien à vos mouvements.
- *Et surtout, n'oubliez pas la règle du gras sur maigre lorsque vous travaillez avec la peinture à l'huile !*
- Pour les sapins, utilisez le tranchant de votre couteau pour tracer le tronc, puis créez des zigzags en partant du sommet de l'arbre (voir photo 2 page suivante). Vous pouvez également utiliser un pinceau éventail et suivre la même technique (voir photo 3 page suivante).
- Patience et persévérance : La peinture au couteau et à l'huile est une technique qui nécessite beaucoup de temps et de pratique pour maîtriser.

- Utilisez des effets de lumière et d'ombres pour créer une atmosphère dans votre peinture.
- Le couteau est votre outil le plus important pour la peinture au couteau et à l'huile. Apprenez à le tenir correctement et à contrôler sa pression pour obtenir les effets souhaités.
- Les liaisons entre les couleurs sont essentielles pour créer une harmonie dans votre peinture. Apprenez à lier les couleurs en utilisant des mouvements souples et fluides.
- Commencez par des exercices de base pour vous familiariser avec le couteau et la technique de peinture. Par exemple commencez avec un ciel simple, bleu, même au pinceau si vous voulez. Réalisez ensuite au couteau une montagne avec des contrastes, de la lumière etc.
- Entrainez-vous. Plus vous pratiquerez, expérimenterez, plus vous améliorerez votre technique.

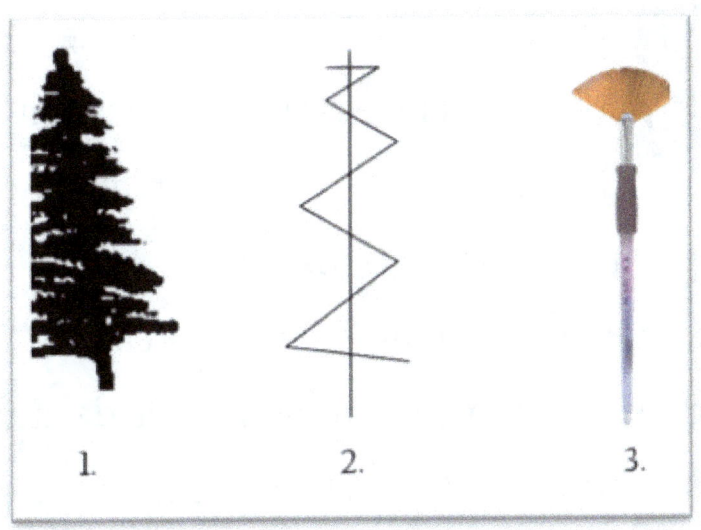

En suivant ces techniques, conseils et astuces, vous devriez être prêt à commencer votre aventure dans la peinture au couteau et à l'huile !

Maintenant, c'est à vous de jouer. Amusez-vous bien !

 Artiste peintre autodidacte, née le 22 mai 1980 à Beauvais dans l'Oise, j'ai grandi dans le sud de la France, près de Perpignan. Nichée entre les Pyrénées et la mer Méditerranée, cette région est ma principale source d'inspiration.

La découverte de la peinture au couteau en 2017 m'a permis de m'exprimer plus librement et de transmettre simplement mes émotions. L'utilisation des pigments naturels rajoute une touche d'authenticité dans mes peintures.

Ma démarche artistique est profondément connectée à la nature, en particulier aux montagnes des Pyrénées Orientales. J'ai fait le choix de peu représenter l'Homme dans mes œuvres, préférant capturer la beauté naturelle et la vie sauvage qui l'habite. Mon travail vise à célébrer et à protéger cette beauté naturelle, soulignant l'importance de la conservation de l'environnement.

# 7. Exemples tableaux

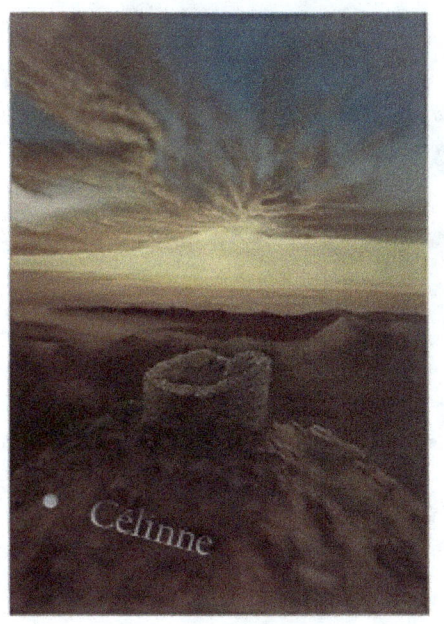

Sans glacis

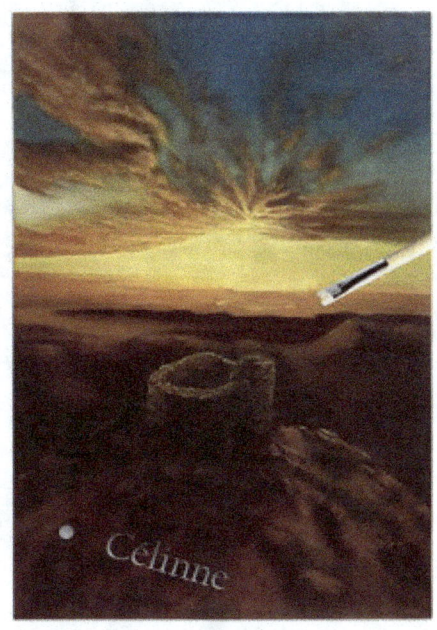

Avec glacis

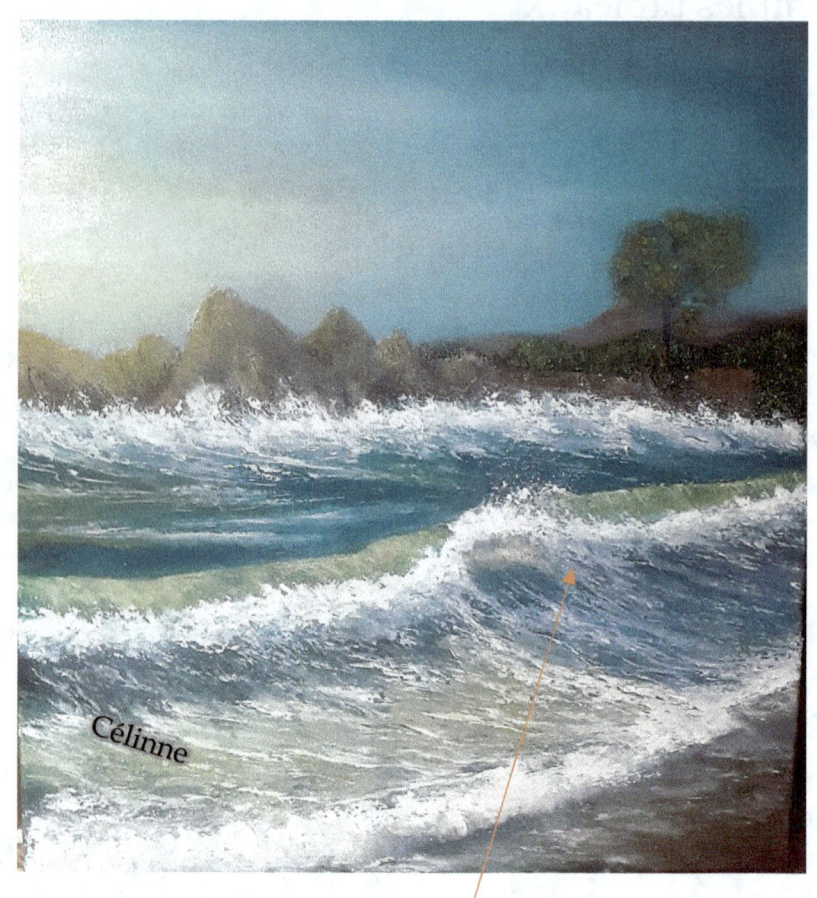

Ombres réalisées avec des glacis (violet/bleu)

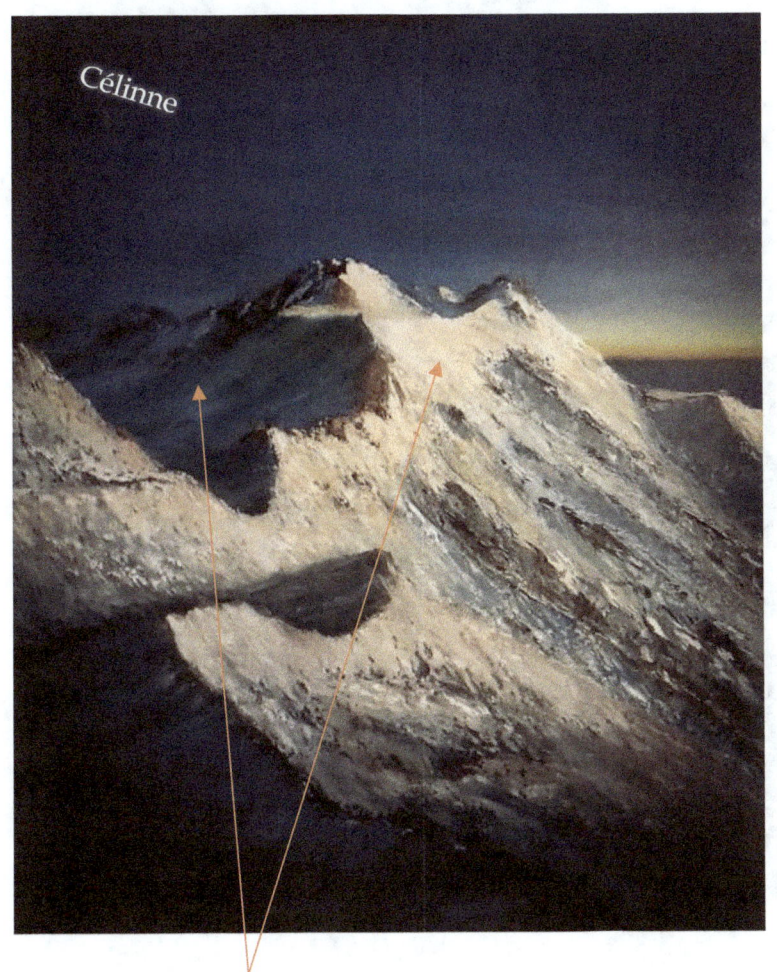

Travail sur les contrastes ombres et lumières.

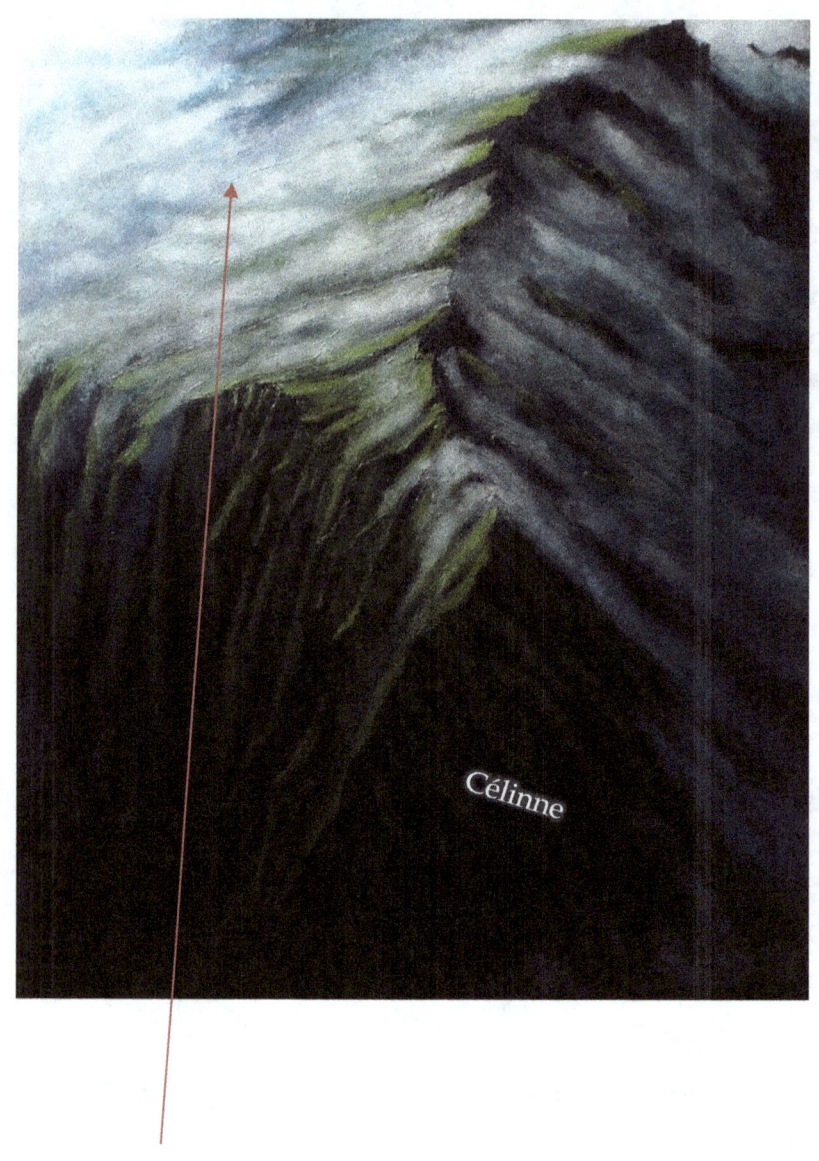

Effet brume grâce à la technique du Sfumatos (glacis).

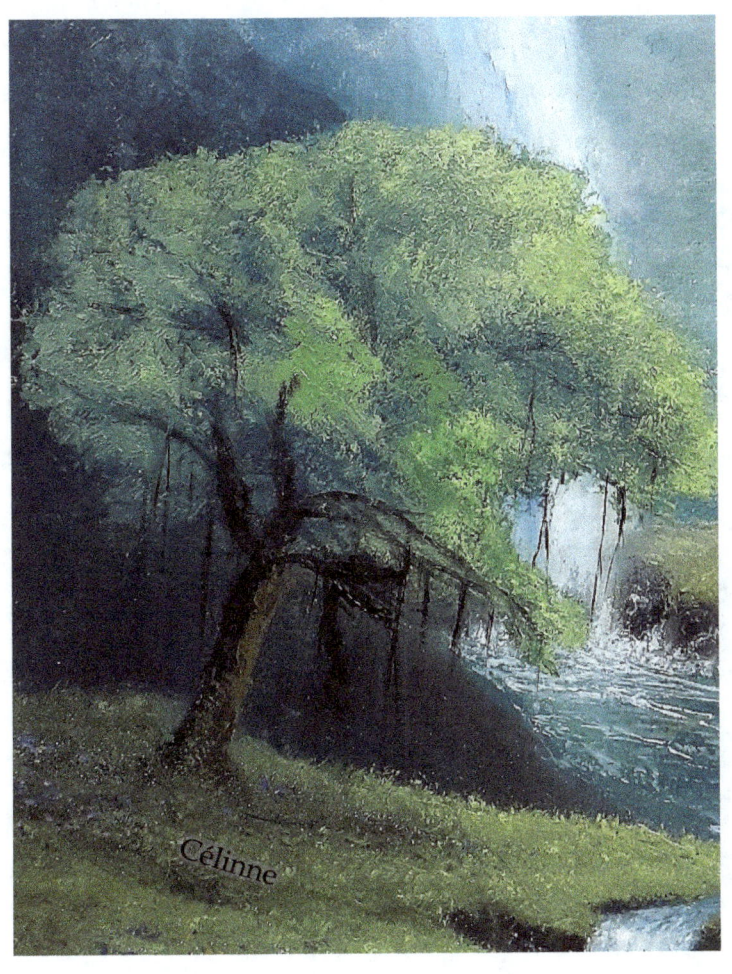

Prenez le temps de composer votre tableau avec un arrière-plan, un $2^{nd}$ plan et $3^{ème}$ plan (au minimum). Racontez une histoire ou instaurez une ambiance.

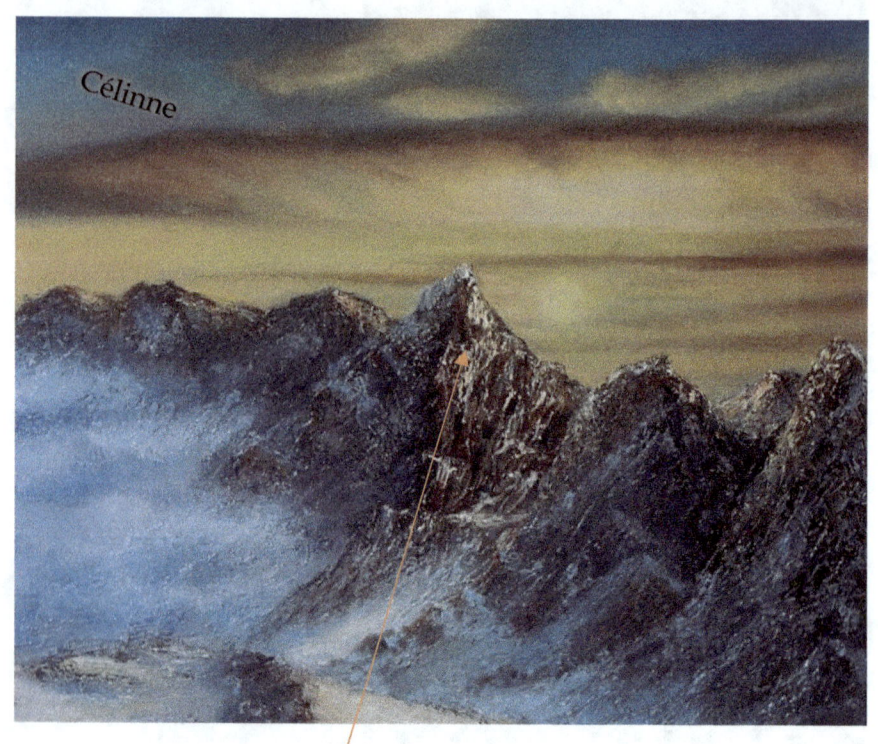

Sculptez vos montagnes avec le couteau en ajoutant puis enlevant de la matière.

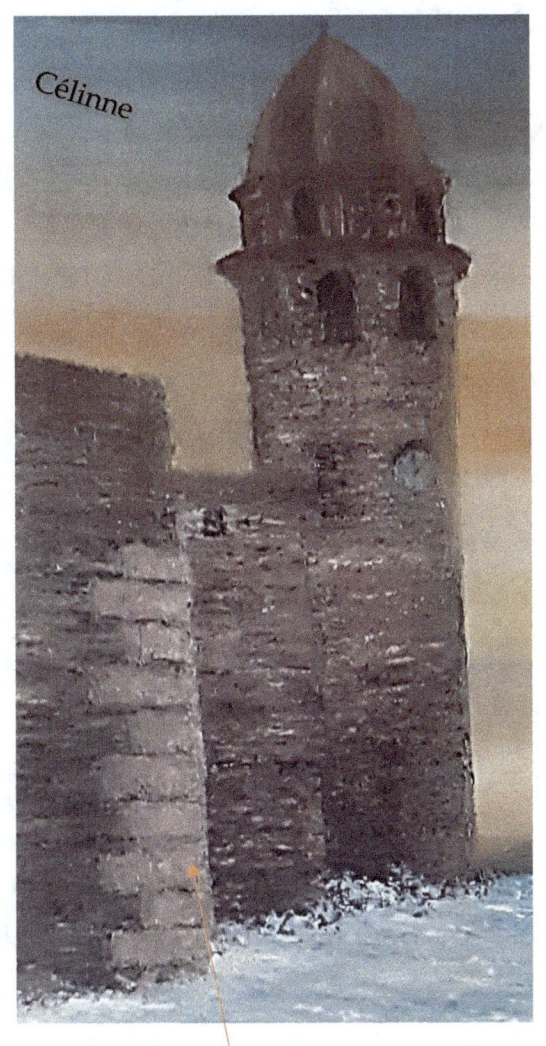

Tracez des lignes, texturez un mur avec votre couteau.

# 8. Voici les sites où je me procure mes fournitures, pigments et peintures

## 1. Jackson's Art Supplies
(jacksonsart.com)

- Basé au Royaume-Uni, Jackson's Art Supplies offre une large gamme de produits pour artistes, y compris des peintures, pinceaux, supports et accessoires. Ils expédient dans de nombreux pays et sont connus pour leur excellent service client.

## 2. Kremer Pigmente
(kremer-pigmente.com)

- Kremer Pigmente est un fournisseur renommé de pigments, liants et outils de haute qualité pour artistes, conservateurs et restaurateurs. Ils proposent une vaste gamme de produits, y compris des pigments historiques et modernes, des médiums et des matériaux spécialisés pour la peinture et la restauration.

## 3. Géant des beaux art
(géant-beaux-arts.fr)

- Géant des Beaux-Arts est une chaîne de magasins spécialisée dans la vente de matériel pour artistes. Ils offrent une large gamme de produits pour tous les niveaux et styles artistiques, allant des peintures et pinceaux aux toiles et accessoires.

Géant des Beaux-Arts possède plusieurs magasins en France. Voici quelques adresses de leurs points de vente :
- **Paris** : 166 Rue de la Roquette, 75011 Paris
- **Lyon** : 53 Rue Vauban, 69006 Lyon
- **Marseille** : 11 Rue Francis Davso, 13001 Marseille
- **Toulouse** : 48 Rue d'Alsace Lorraine, 31000 Toulouse
- **Bordeaux** : 85 Rue Fondaudège, 33000 Bordeaux
- **Lille** : 84 Rue de Béthune, 59000 Lille

# 4. Cultura
(cultura.com)

- Cultura est un site français qui propose une large gamme de matériel d'art, y compris des fournitures pour la peinture. Ils ont des magasins physiques en France et offrent la livraison en ligne.

# 5. Boesner
(boesner.com)

- Boesner est un fournisseur européen de matériel artistique, avec des magasins dans plusieurs pays. Les toiles sont de très bonnes qualités ainsi que la peinture à huile.

## 6. GreatArt
(greatart.co.uk)

- GreatArt, également connu sous le nom de Gerstaecker, offre une vaste gamme de produits artistiques. Offrent des prix compétitifs.

## 7. Color-Rare
(color-rare.com)

- Color-Rare est un site spécialisé dans la vente de pigments, liants et autres produits pour les artistes peintres, décorateurs et restaurateurs. Le site offre une grande variété de produits, des conseils d'experts et des services adaptés aux besoins des professionnels. Les couleurs sont magnifiques, et de très grandes qualités.
Voici l'adresse du magasin :
Color Rare Bordeaux - SAS Matières et Couleurs, 19 Rue Pablo Neruda, 33140 Villenave-d'Ornon (Bordeau)

## 8. Amazon
(amazon.fr)

- Amazon propose une large gamme de fournitures et de livres artistiques de différentes marques. Bien que ce ne soit pas un site spécialisé, il est pratique pour trouver des

produits spécifiques et bénéficier d'une livraison rapide. J'ai souvent trouvé des couteaux que je ne parvenais pas à me procurer ailleurs.

Suivez-moi sur mes réseaux :

https://www.instagram.com/celinnemani/

https://www.facebook.com/artistecelinne/

youtube.com/@artistepeintrecelinne411

https://www.artmajeur.com/celinne66

https://www.i-cac.fr/artiste/mani-celinne

Illustration par Célinne

Texte par Célinne

Création en 2024.

Insomnies pour des nuits incroyablement productives... ou pas ?

Et bien sûr un grand merci à ma famille pour sa patience infinie et son soutien sans faille...

www.ingramcontent.com/pod-product-compliance
Lightning Source LLC
Chambersburg PA
CBHW071952210526
45479CB00003B/914